历代名家册页

高凤翰

 浙江人民美术出版社

翰墨笔阵破纵横

——谈左臂画家高凤翰的生平及其册页作品

刘颖佳

　　高凤翰（1683—1749），又名翰，字西园，号南村，又号南阜、云阜，别号因地、因时、因病等。山东胶州人。"扬州八怪"中较为奇特的画家、书法家、诗人、篆刻家。嗜藏砚，并著有《砚史》四卷（原本佚失）。《四库存目提要》给予评语："凤翰工于诗画，笔墨洒脱，不主故常。风痹后，右臂已废，乃以左臂挥洒，益疏野有天趣。间作诗歌，不甚研练，往往颓唐自放，亦不甚局于绳尺。然天分绝高，兴之所至，亦时有清词丽句。"其跌宕起伏的人生经历、诗书画印兼通的艺术修养及后期虽病困而愈奋进的精神，使其绘画熨帖着人性中不屈不就的坚韧，在同时代的画家中独树一帜。

　　高凤翰的父亲高曰恭是清康熙年间举人，做过诸城和淄川县的教官，是当时有名的学者和书画家。叔父高曰聪、堂兄高凤举等都是能诗或善书画、篆刻的高手。高凤翰从小耳濡目染，接受着艺术的熏陶，才气逸发的同时也养成了良好的品行。他少年时就颇有文名，与蒲松龄为忘年交，是王士祯的关门弟子。他文思敏捷，一次在两江总督尹继善举行的酒宴上，以雁名题，高凤翰提笔立就，其中不乏佳句，深得尹继善赏识，令友人交口称赞。《胶州志·人物》评曰"工诗赋词翰，涉笔辄有天机"。他的诗、书、画、印被人称为"四绝"，并著有《南阜山人诗集》流传于世。值得一提的是考古工作者在上世纪60年代以高凤翰在黑陶罐上的诗刻和画有三足陶器的《博古图》画轴为线索，考察高氏故里而发现三里河遗址，解决了学术界多年来关于大汶口文化和龙山文化先后关系的争议。

　　高凤翰一生历经康熙、雍正、乾隆三代。追寻仕途的道路上，高凤翰自觉埋头走了一段不短的旅程，以为坚定不移，回头时，惊觉足迹模糊。他四赴乡试不中，到四十六岁时经地方官推荐特试人选，才求得功名。但刚正不阿的高凤翰在"众人皆醉而我独醒"的污浊官场中因不愿与别人同流合污而遭排挤，连连受挫。乾隆二年（1738）更因受好友的牵连，被诬入狱。虽然以"抗辩不屈"自救，冤案终得昭雪，但也让他对仕途失去了兴趣。期间烦乱的诉讼生涯，苦难的监狱环境，使高凤翰的风痹病加速恶化，致使右手臂残，对于一个书画家来说，无疑是莫大的打击！但是，高凤翰以惊人的毅力，用左手代替右手进行艺术创作。此后他自号"老痹""伏枕左书空""西园左笔"等。元代郑元祐右臂废后用左手作书曾号"尚左生"，高凤翰遂自号"后尚左生"。刻制"丁巳残人"石章一枚，标志在丁巳年病苦废右手。此后他的书画风格为之一变，更富奇趣。高凤翰早年山水未脱传统正宗画格，以工细求真，被誉为"画中十哲""五君子"之一。晚年改左手作书画后，渐染徐渭、朱耷、元济画风，多作写意，阔略纵逸，创造性地使用逆笔、剔笔等技巧，郑板桥曾赞叹他"病废后，用左臂，书画更奇"。

　　他一生所画册页较多，其中不乏精品。绘画题材广泛，山水花鸟俱工，宋人雄浑之神和元人静逸之气在其作品中同时流露，艺术造诣十分精湛。传统绘画中有"愈简愈难，愈小愈难"之说，画小幅必须小中见大，虚中见实，以少胜多，方为上乘。高凤翰的册页大小不一，题材多样，书画交叉。这一时期山水画仿古作品较多，绘画风格随着游历地区的变换也有变化。对比右手画《山水纪游图册》与左手画《山上图册》，后者通过抖动的曲线以及下笔方向的改变，纵横自在，意趣天成，创造出生拙拗涩的笔墨效果，奇特而有强烈的生命力。花鸟画如乾隆元年右手作的《自题牡丹图册》，所画牡丹结构严谨，干湿互用，杂以丛草，花朵疏落有致，隽永雅致；左手所作《杂画图册》，花朵笔墨滋润，色彩浓淡得宜，机趣古拙天然，脱却常套，更富意蕴。郑板桥对高凤翰的书画推崇备至，形容高凤翰的作品"其笔墨之妙，古人或不能到"，"已极神品、逸品之妙"。中国画贵在有格

调，格调显示在画面的整体气氛和情趣中，在高凤翰的册页作品中，满是他对大自然的感悟，画格高逸。郑板桥感叹俗人不识凤翰，"但羡其未年老笔，不知规矩准绳，自然秀异绝俗，于少时已压倒一切矣"。"不知规矩准绳，自然秀异绝俗"是高凤翰的诗与画的鲜明特点。

"扬州八怪"中的郑板桥，专画竹、兰、菊、石，汪士慎以画梅著称，李方膺则以风竹、墨梅等取胜，而高凤翰的书画都能给人以书画合璧、高度统一的美感。存世的题画诗数量居"扬州八怪"之首。语言让世界凝固，绘画使情绪具象。从他的书画作品中我们不难看出，书与画皆直抒胸臆。他的水墨画凝重素雅，所配题画诗色泽简净剔透，形成素净雅致的诗貌。高凤翰的题跋不论题字数量的多少，字体大小与所占画面的位置和面积都不相同，却都能达到画面构图平衡稳定的效果。在《山上图册》之二中，单看此画题款墨迹，不禁让人怀疑作品是否放置有误，殊不知这是高凤翰从画纸背面书写题款，由此可见他的一种怪趣。他把印、款、跋结合得很巧妙，成为一个不可分割的综合艺术。如左手所作《拳石图册》中苦心经营构图，硕石在画面中呈不同形状占据着画面大半位置，而右上角及下部成为空白，似乎沉重的石头在半空飘浮，即将掉落。他在空白处分别用题诗和署款填补了画面的空白，巧妙地平衡了画面关系，增强表现力。这一点在《梅花图册》中也展现得十分精彩。梅花枯老攀折，强硬有力，生拗苍劲，提顿到位，枝干非常粗壮、弯折，表现出饱经风霜的形象。细枝也是折硬曲折向上盘旋，尽显"苍辣"风格。尺幅虽小，但画梅的气格，犹如历经沧桑的智者静立在山巅回望生命的历程，找寻生命的力量。他仿佛透过梅花完成其人生之苦涩感的准确表达。在耳濡目染了世事的颠倒与黑暗后，高凤翰将愤世嫉俗表现于笔底，册页虽小，却蕴含了极高的艺术品质，功力一览无余。"梅花之妙最在萧散。铁杆卧蚯，新枝抽玉，正如林下美人、山中高士，疏疏落落处，愈见丰致耳。世人画梅，作女字屈，何人作俑，创此恶诀。遂令俗下画工，尽老死于虎丘盆景中而不悟，可叹也。"他说得很简单，没有高深的理论，充满热情地把写梅的意境和具象的画面结合在一起，生发出带有个人色彩的体悟。

去官后，高凤翰有很长一段时间客居扬州，寄宿佛门僧舍，以卖画为生，与金农、郑燮、高翔等"八怪"人物有着密切的艺术交谊，共同在文学艺术领域里开辟了一片崭新的天地。他与"扬州八怪"中的其他人物一样，都企图在大一统的文化专制的腐朽板块中寻找一道裂缝，建立起自己的精神家园。对仕途的追求与客观现实之间的矛盾成就了高凤翰"救世"与"自救"的双重人格。他的绘画一方面美化生活，体现欣赏性与社会功能性；另一方面，又追求高度的精神自由，凭借自己的直觉和顿悟，作画纵逸，不拘成法。高凤翰的人格和艺术创作都反映出时代和个人的困惑与迷茫以及无法摆脱的人生痛苦。在艺术理论上他表示"每关世人含腐毫，死兔灵中乞生活"，"墨奇落想想亦奇，神工鬼斧天为师"，"千秋道气关生意，都在青黄紫绿间"。这与石涛主张"功于化"，"搜尽奇峰打草稿"是一脉相承的。由高凤翰的题画诗可以看到一个带有温情的儒家色彩又较为复杂的文人形象。"摒当河干日几回，千帆坐看压云来。筹边大计真难缓，伥命穷黎剧可哀。冷案无从恣饱蠹，小臣亦许佐调梅。书生老矣头全白，怕见如山烂雪堆"，是对泰州附近百姓的悲惨生活的担忧。他带着经世济民的英雄情结、积极进取的精神以及顽强的个性，带着面对不可捉摸的命运的悲观，兀自前行。智者孤独，凡人寂寞，徘徊其间的人犹如穿梭在尘世和仙境。高凤翰用艺术支撑着他的精神世界，画笔则成为释放满溢情感的自由象征，在画纸上坚定地行走出一段美丽人生。

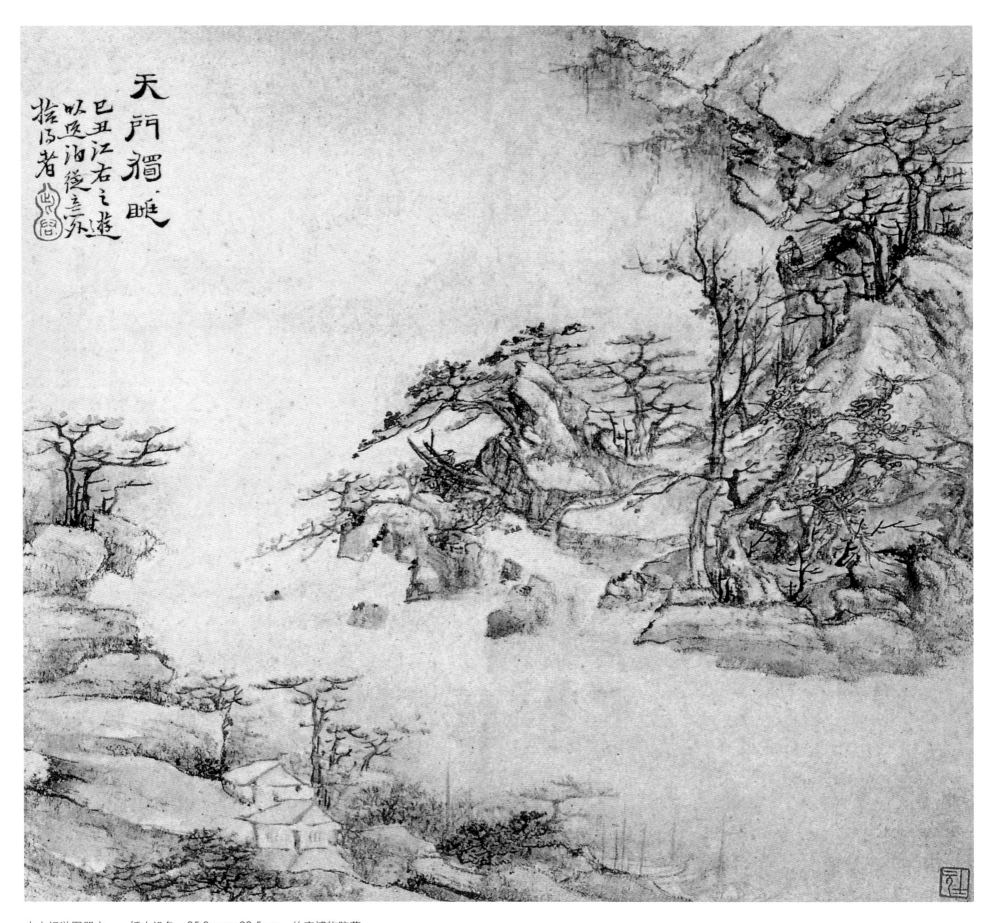

山水纪游图册之一　纸本设色　25.3cm×28.5cm　故宫博物院藏

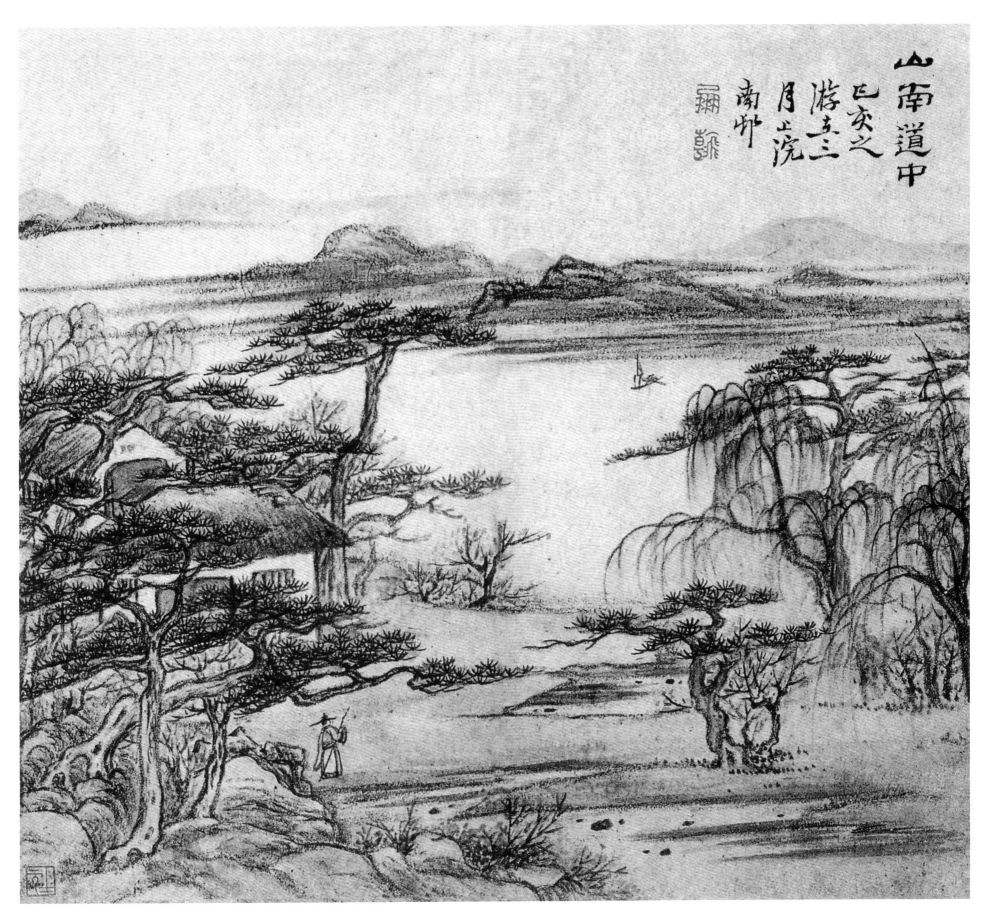

山南道中
巳亥之
游志三
月止院
南卅

山水纪游图册之二　纸本设色　25.3cm×28.5cm　故宫博物院藏

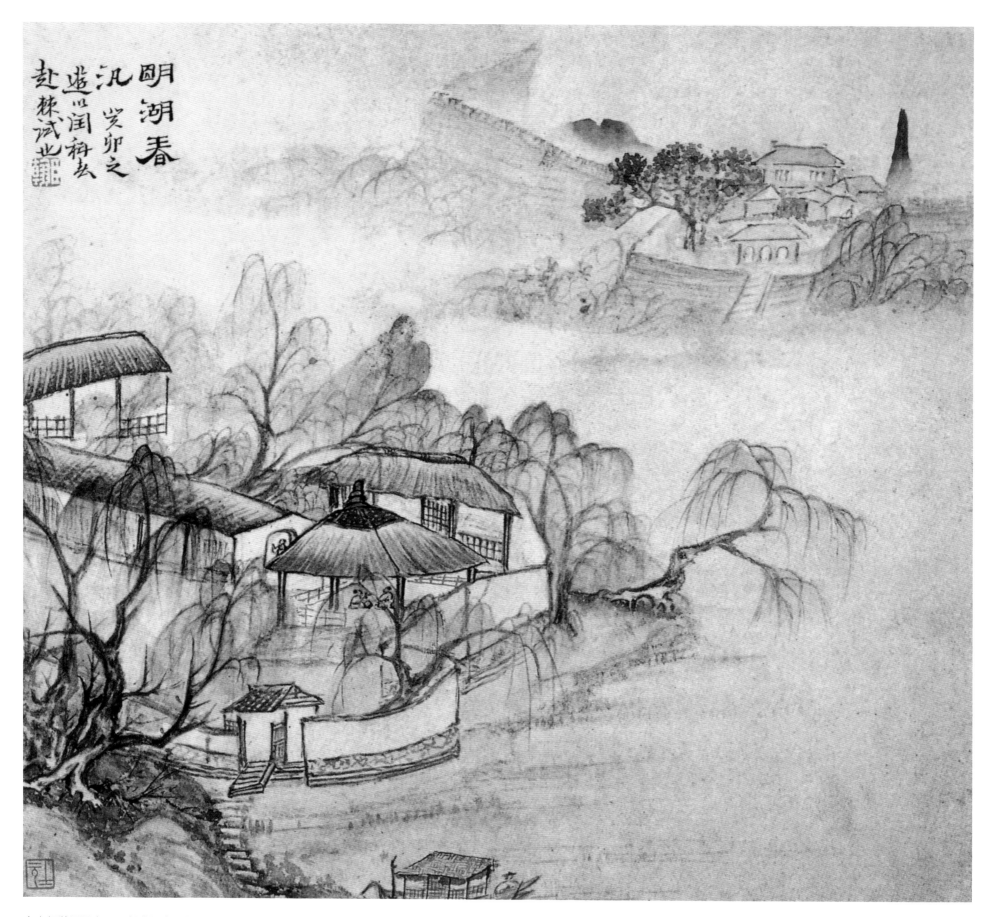

山水纪游图册之三　纸本设色　25.3cm×28.5cm　故宫博物院藏

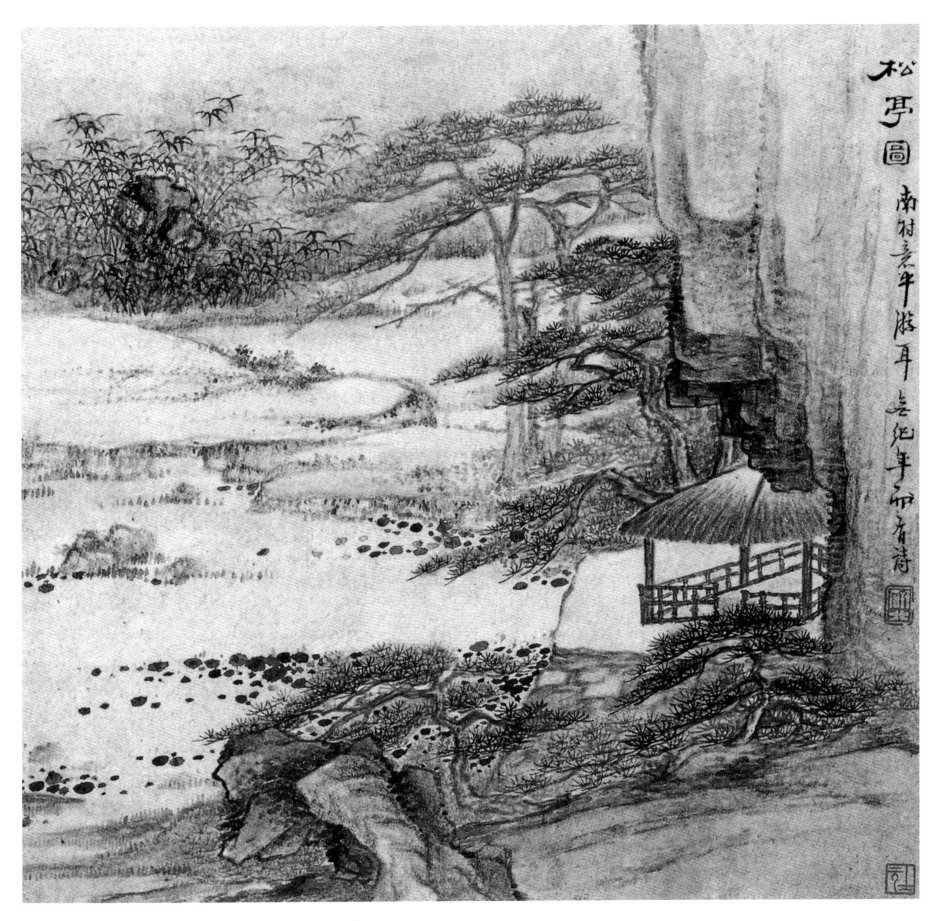

松亭圖 南村壬午游耳老紀年卯肩詩

山水纪游图册之四　纸本设色　25.3cm×28.5cm　故宫博物院藏

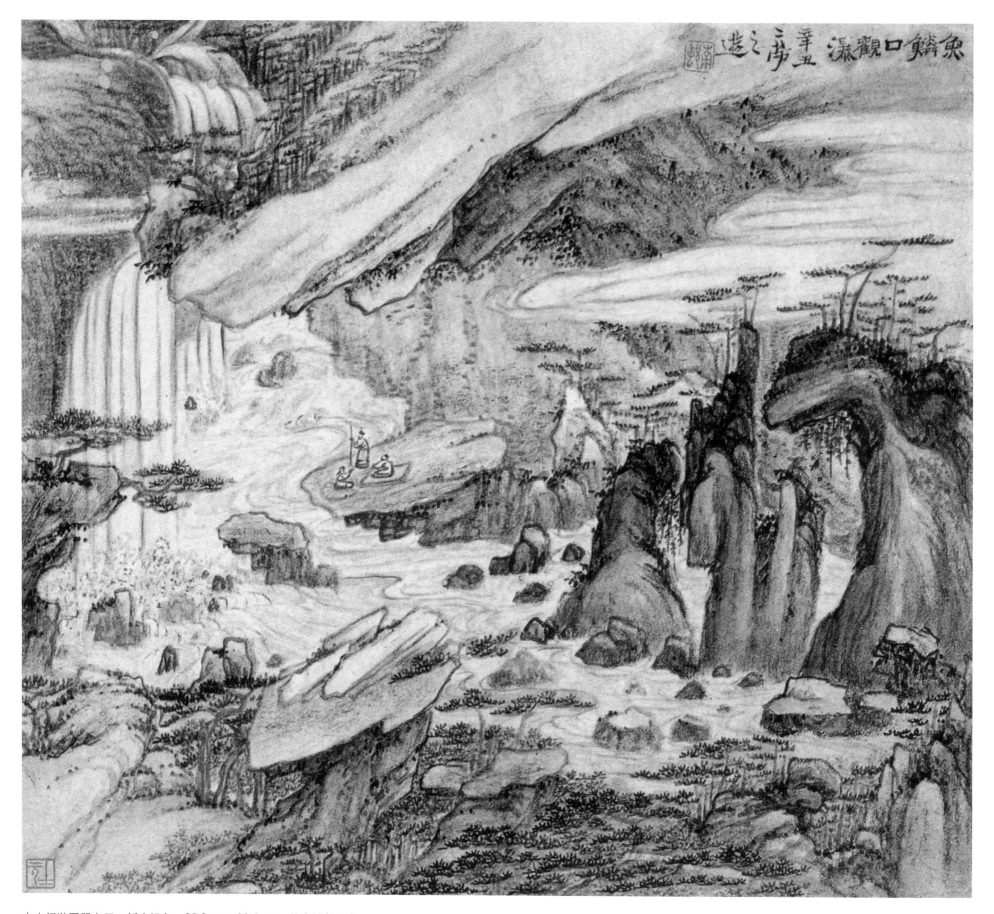

山水纪游图册之五　纸本设色　25.3cm×28.5cm　故宫博物院藏

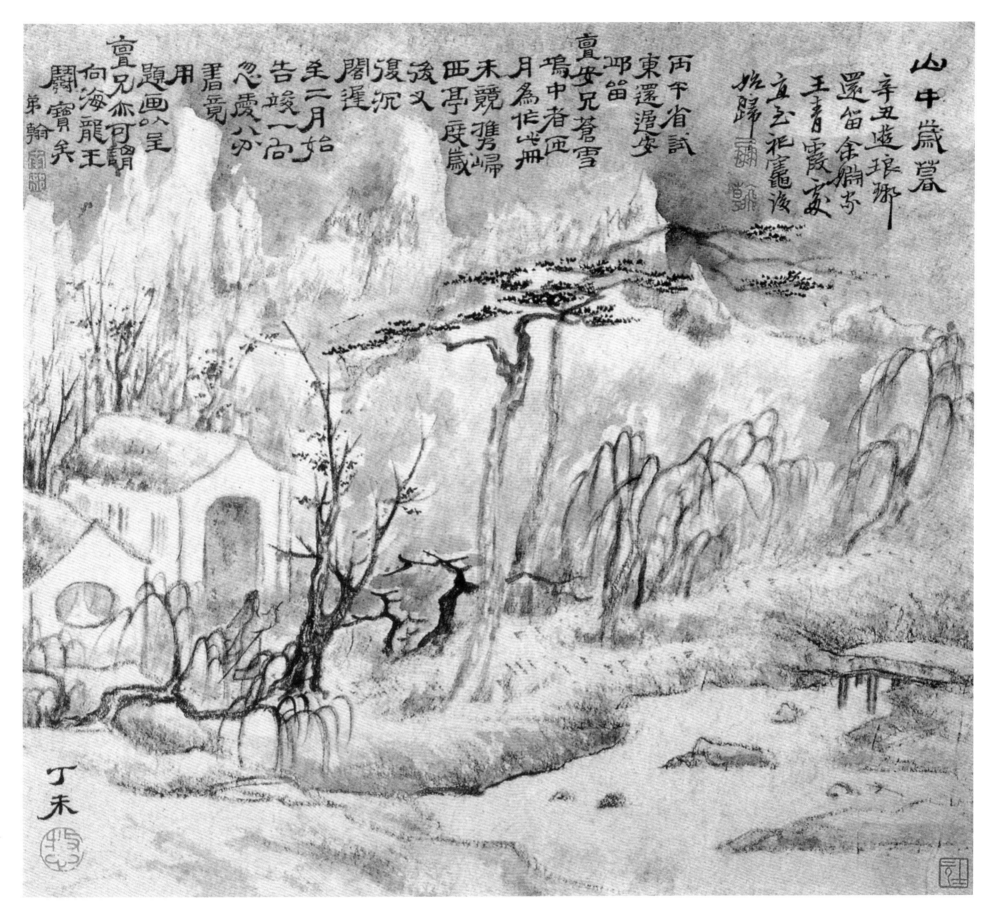

山水纪游图册之六　纸本设色　25.3cm×28.5cm　故宫博物院藏

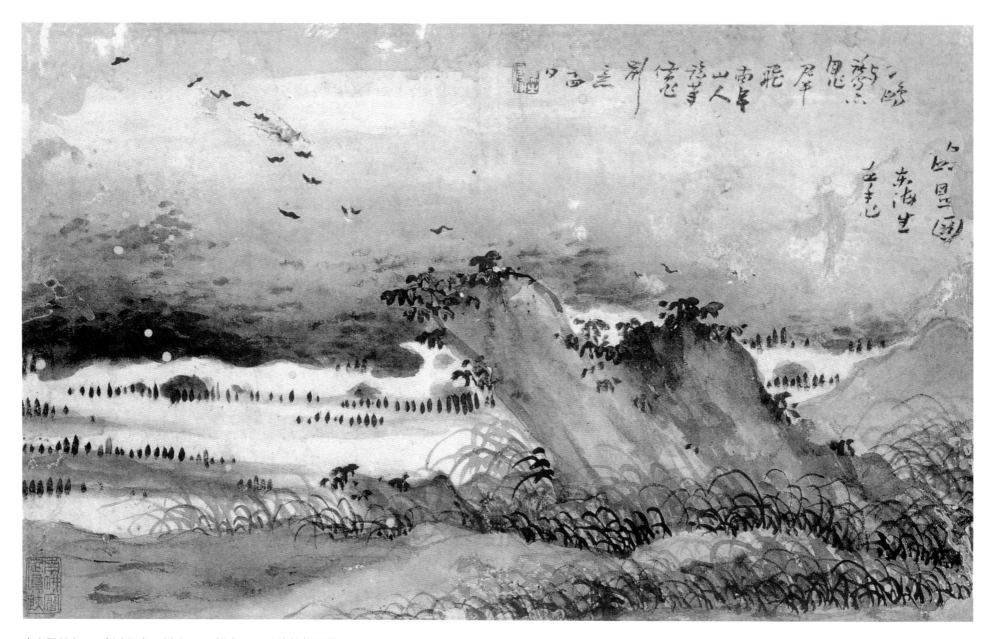

山上图册之一　纸本设色　22.5cm×37.9cm　上海博物馆藏

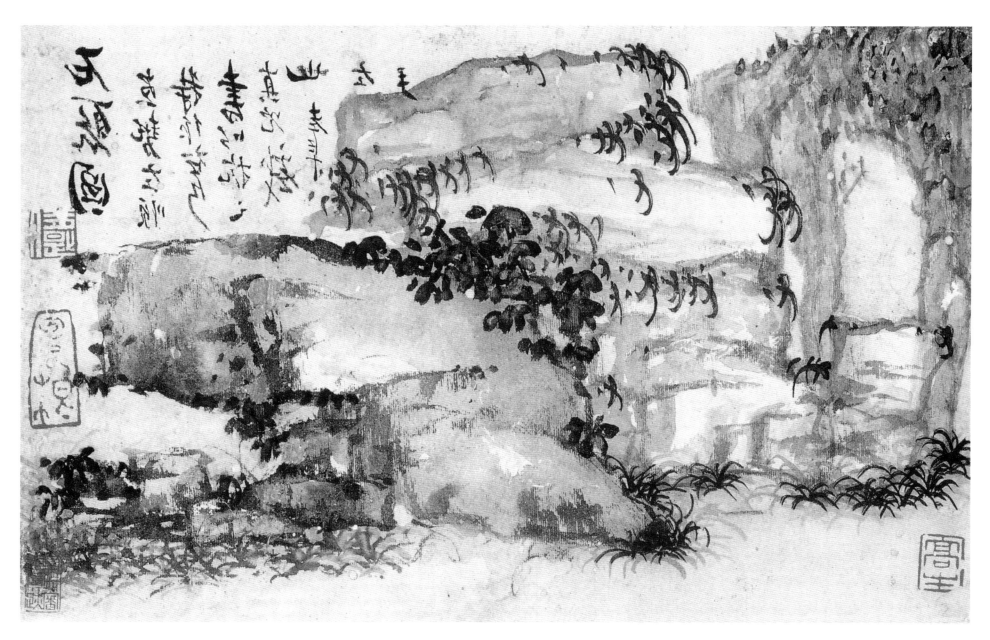

山上图册之二　纸本设色　22.5cm×37.9cm　上海博物馆藏

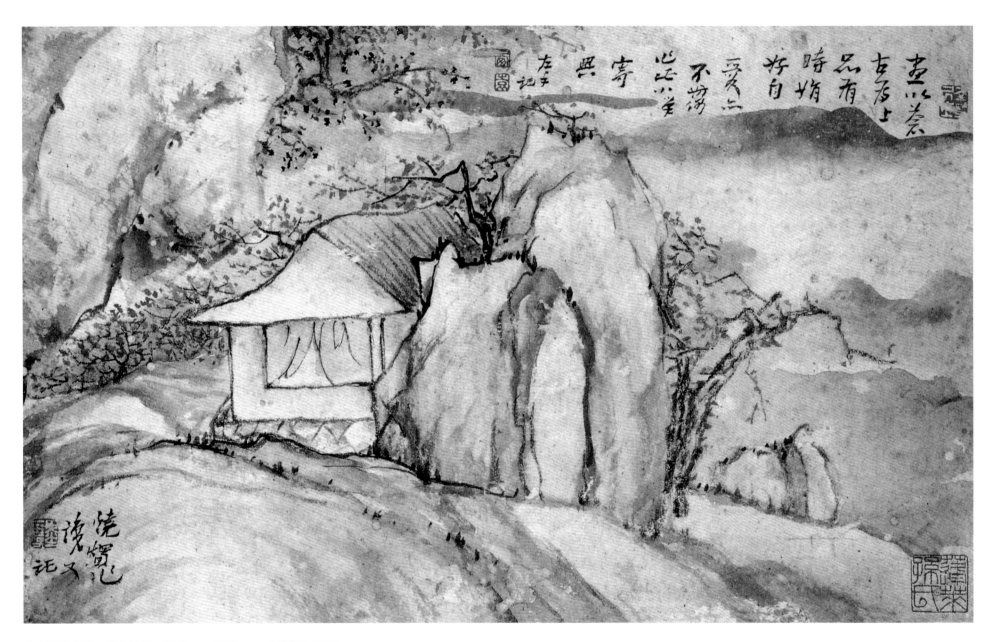

山上图册之三　纸本设色　22.5cm×37.9cm　上海博物馆藏

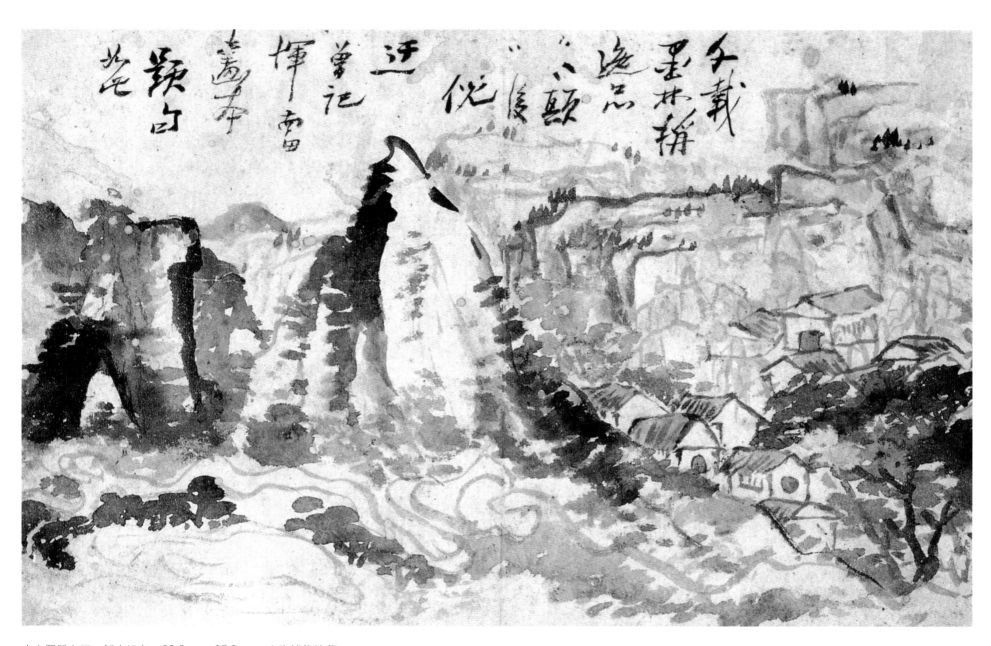

山上图册之四　纸本设色　22.5cm×37.9cm　上海博物馆藏

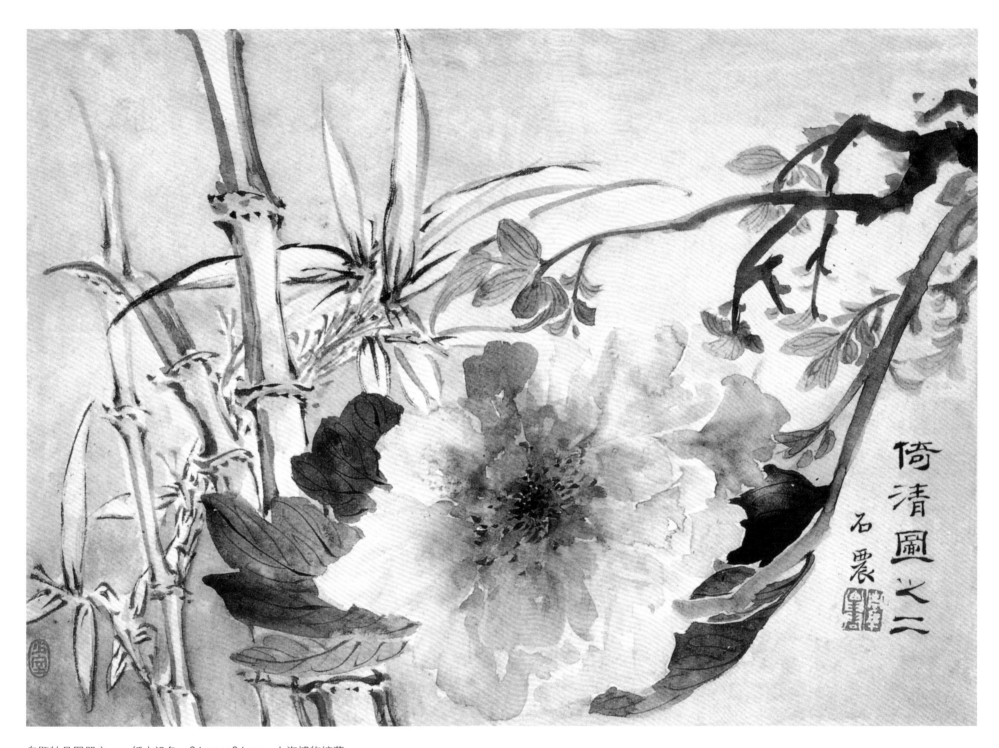

倚清圖之二

石農

自题牡丹图册之一　纸本设色　24cm×34cm　上海博物馆藏

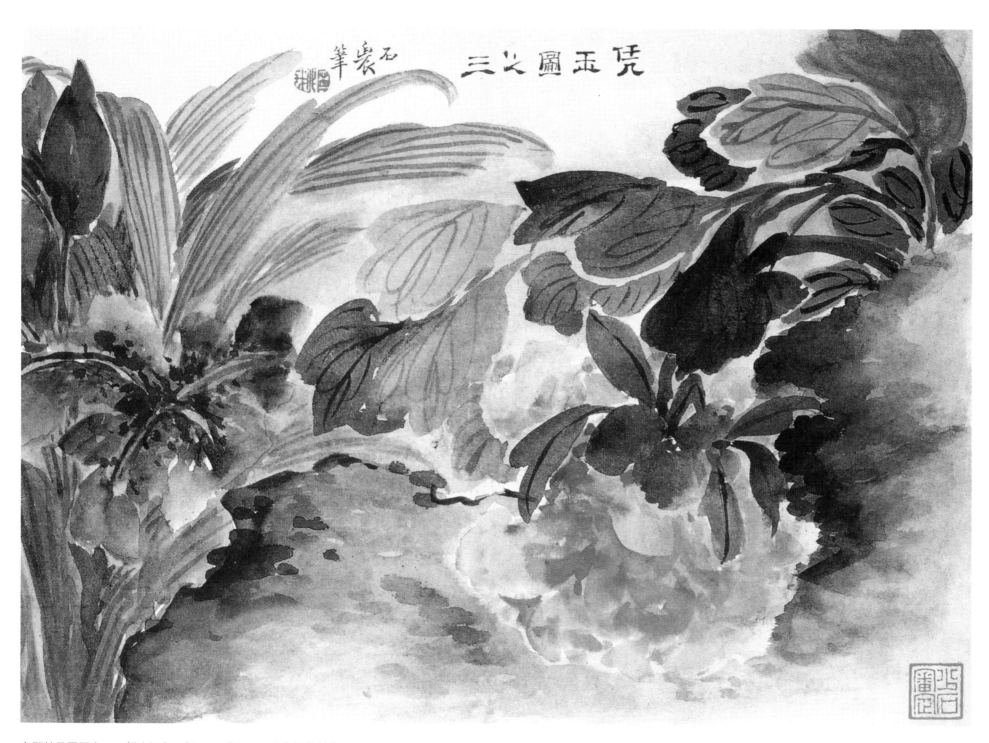

自题牡丹图册之二　纸本设色　24cm×34cm　上海博物馆藏

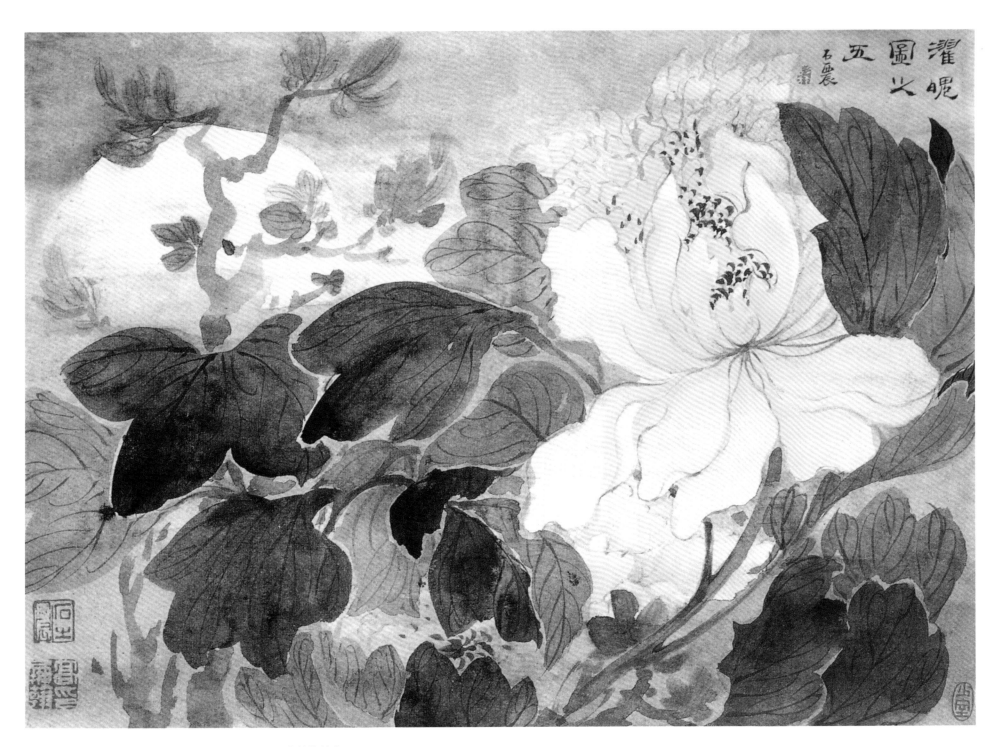

自题牡丹图册之三　纸本设色　24cm×34cm　上海博物馆藏

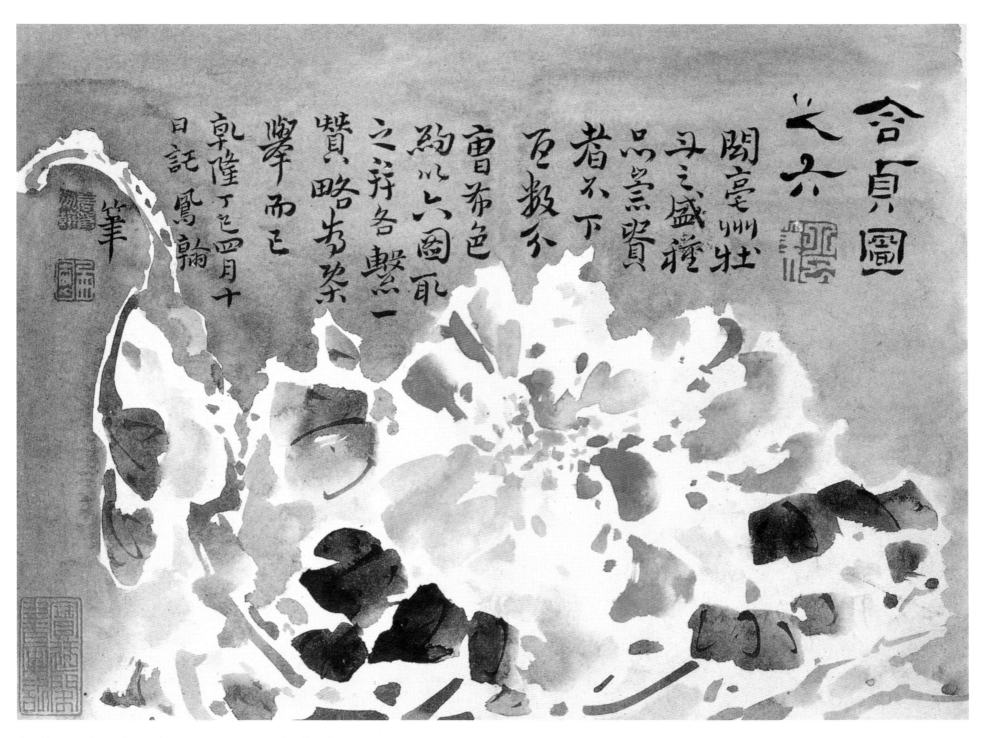

含真圖

之六

閱亳州牡
丹之盛種
品最賢

者不下
百數分

曹希色

彴以六圖耳

之并各繫一
贊略为染

舉而已

乾隆丁巳四月十
日託鳯翰筆

自题牡丹图册之四　纸本设色　24cm×34cm　上海博物馆藏

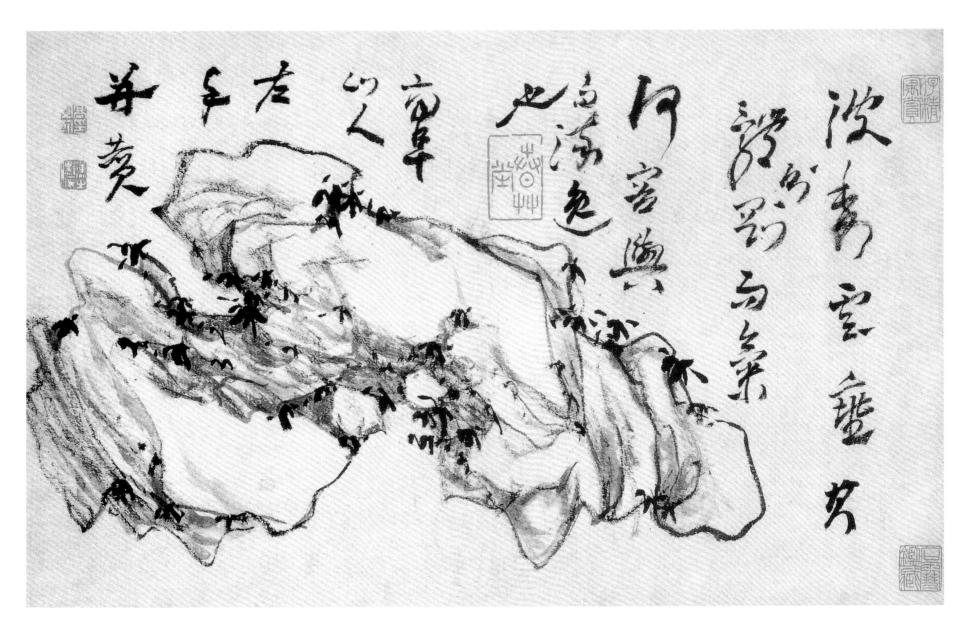

拳石图册之一　纸本设色　22cm×38.9cm　故宫博物院藏

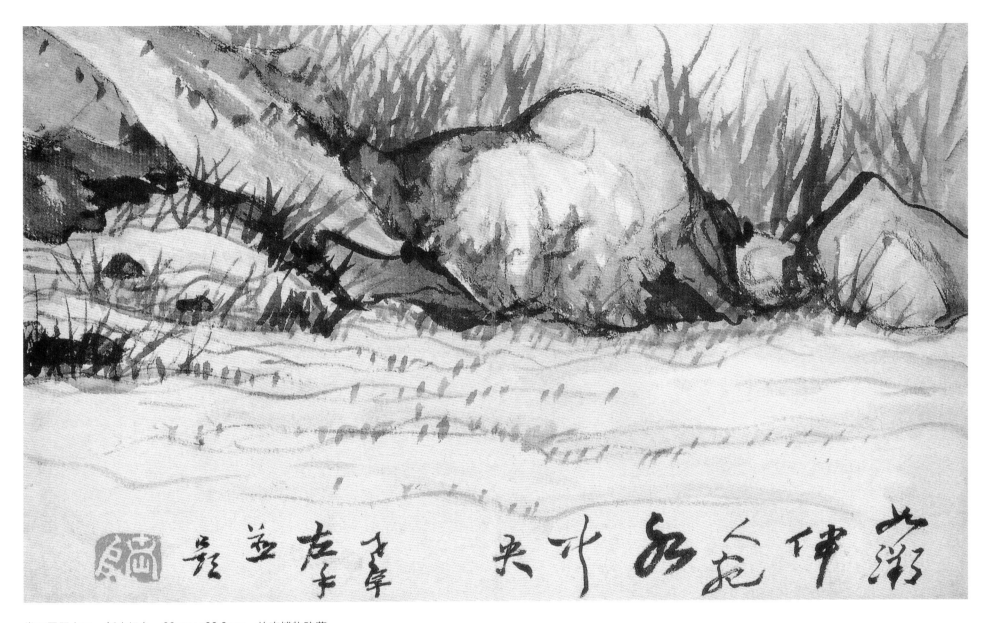

拳石图册之二　纸本设色　22cm×38.9cm　故宫博物院藏

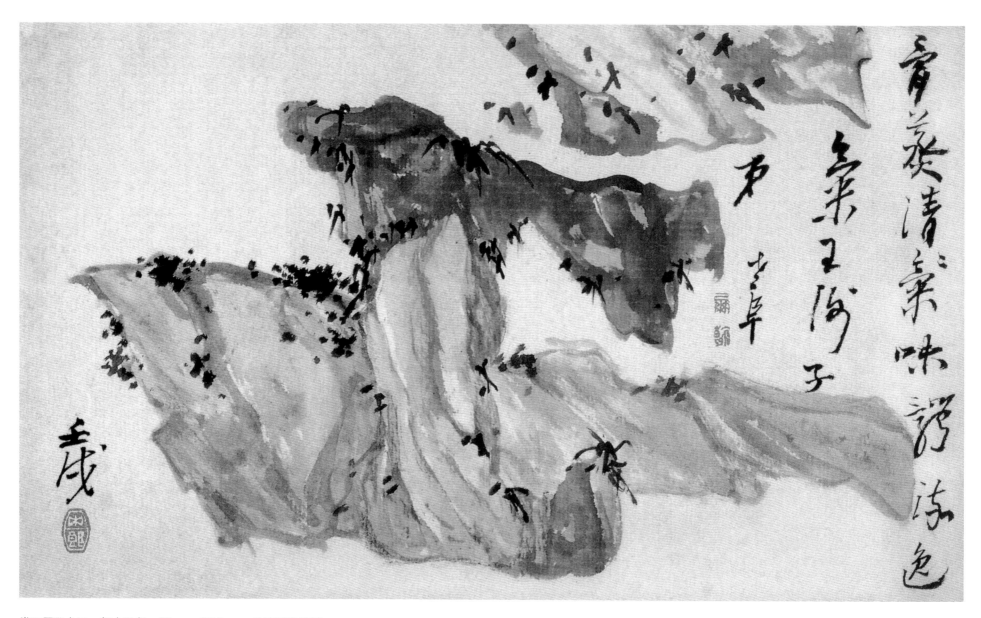

拳石图册之三　纸本设色　22cm×38.9cm　故宫博物院藏

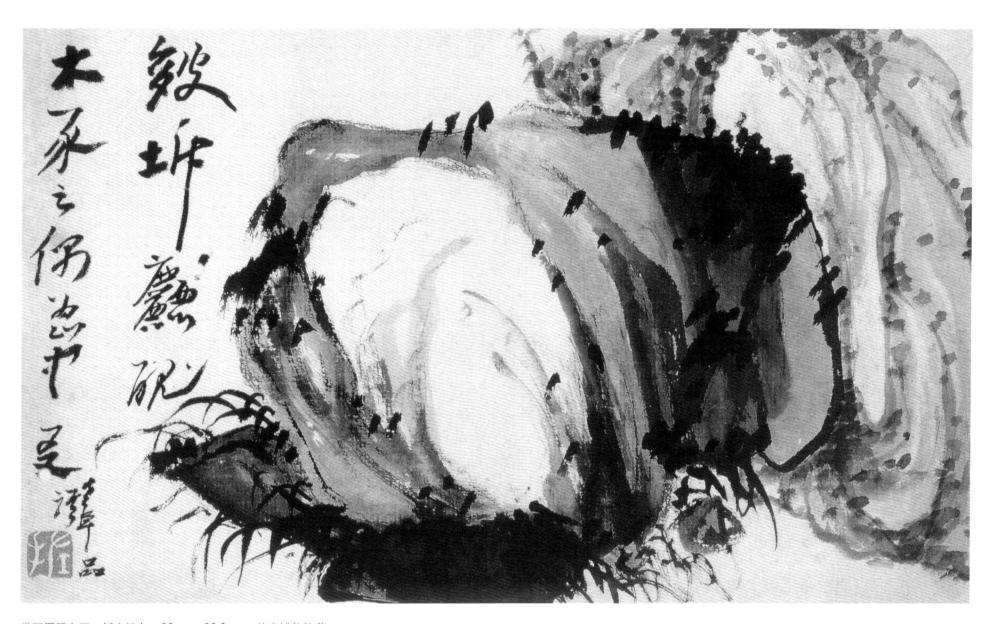

拳石图册之四　纸本设色　22cm×38.9cm　故宫博物院藏

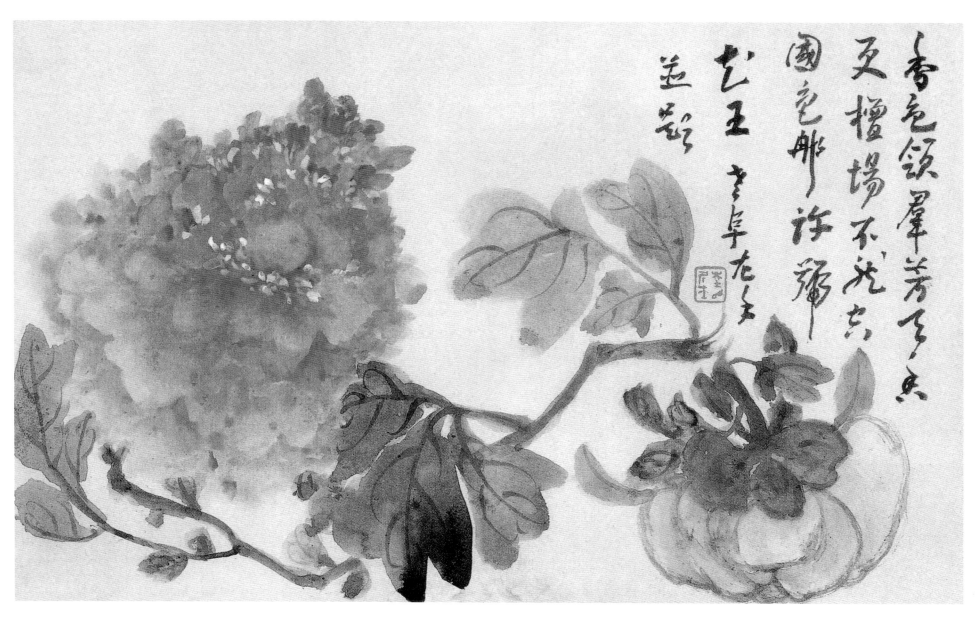

杂画图册之一　纸本设色　21cm×34cm　济南市文物商店藏

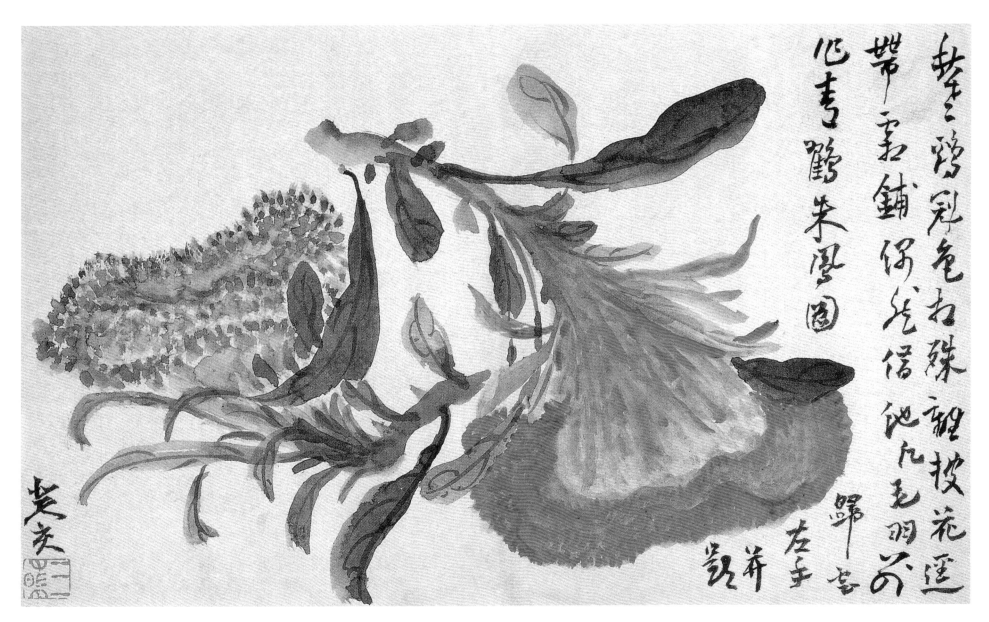

杂画图册之二　纸本设色　21cm×34cm　济南市文物商店藏

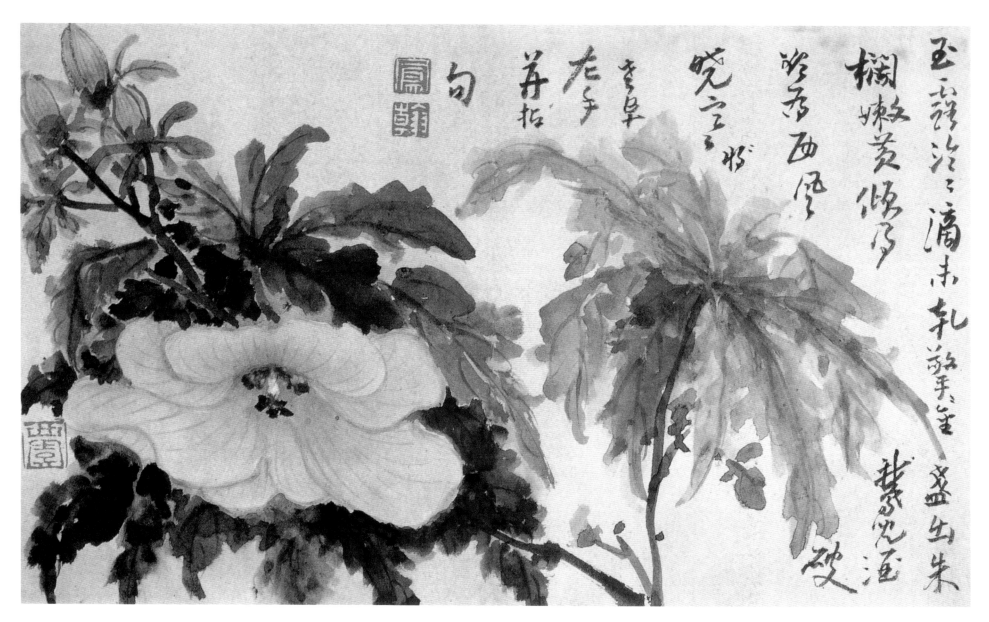

杂画图册之三　纸本设色　21cm×34cm　济南市文物商店藏

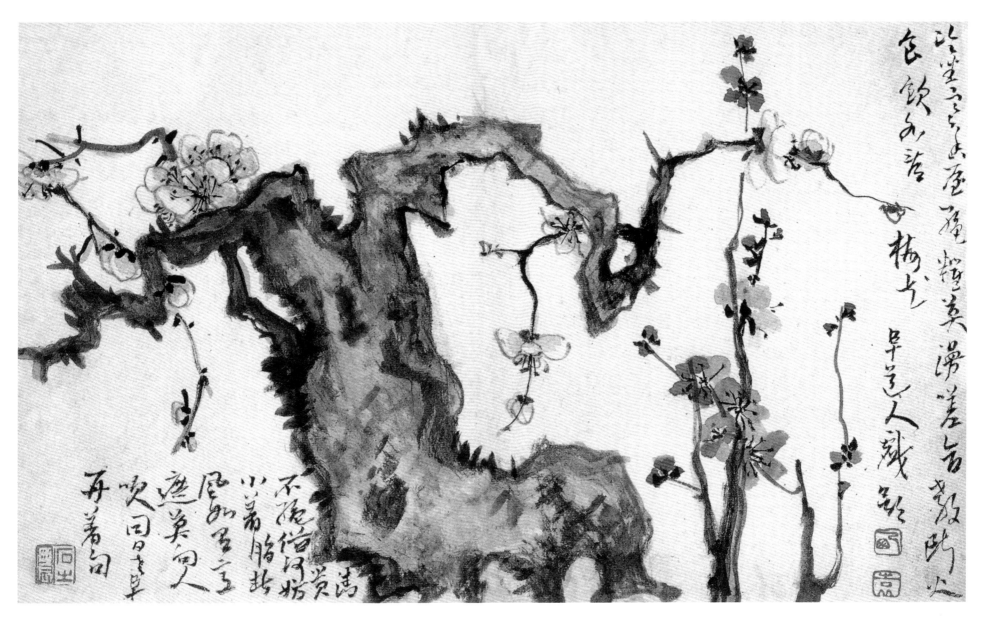

杂画图册之四　纸本设色　21cm×34cm　济南市文物商店藏

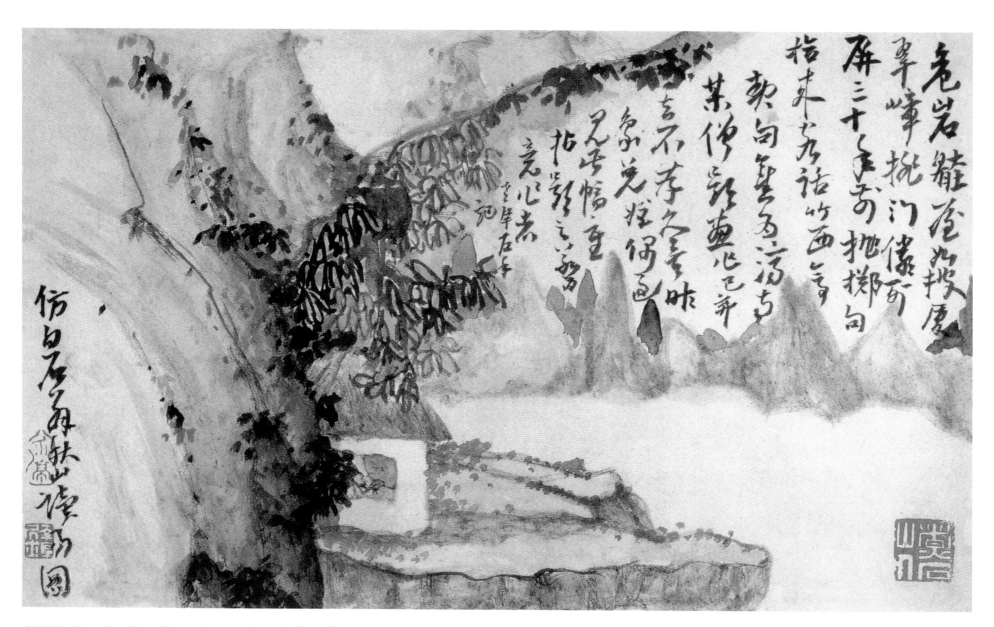

杂画图册之五　纸本设色　21cm×34cm　济南市文物商店藏

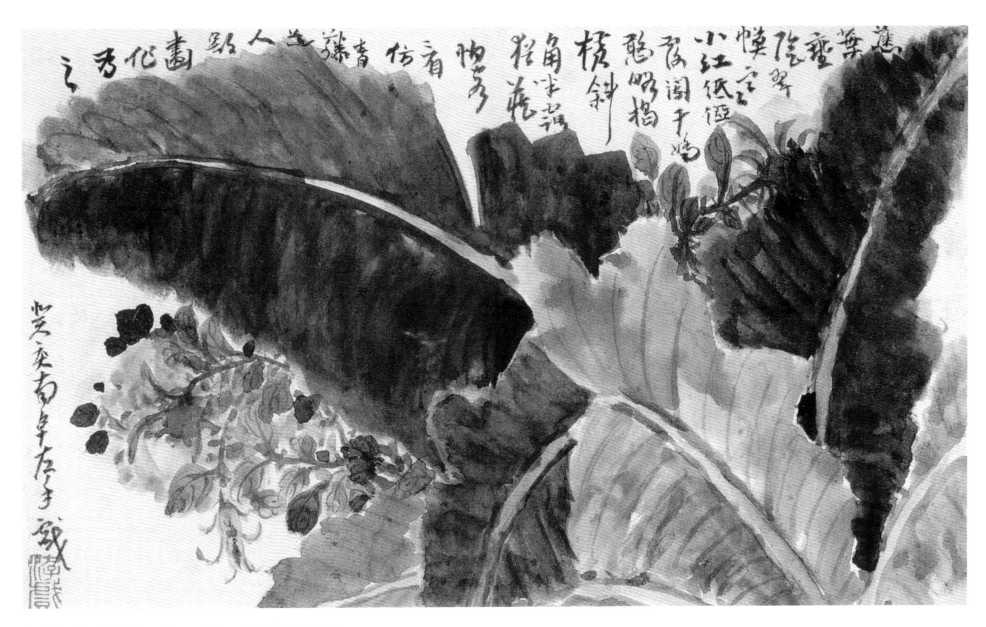

杂画图册之六　纸本设色　21cm×34cm　济南市文物商店藏

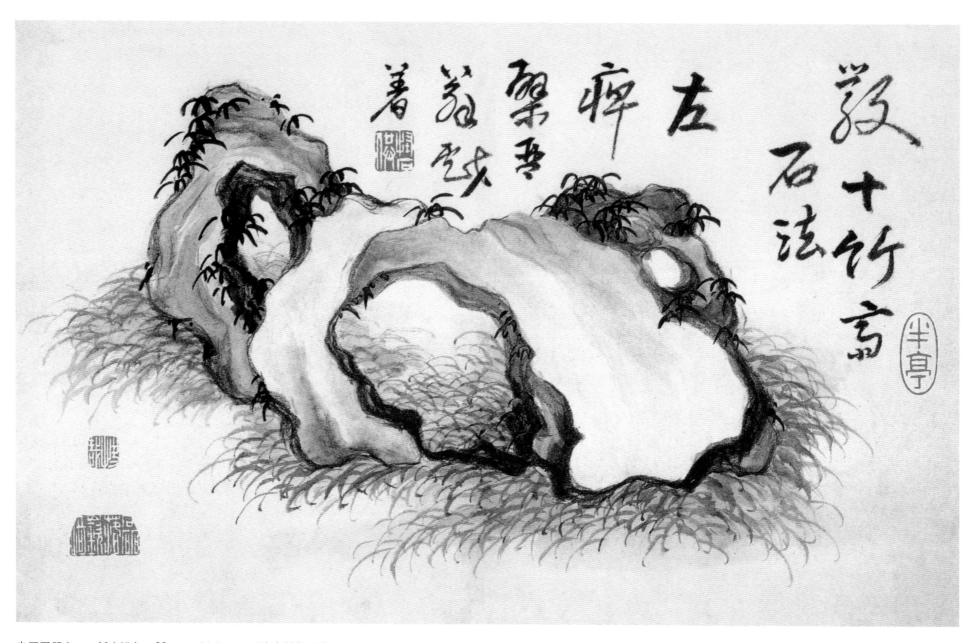

杂画图册之一　纸本设色　28cm×44.4cm　重庆市博物馆藏

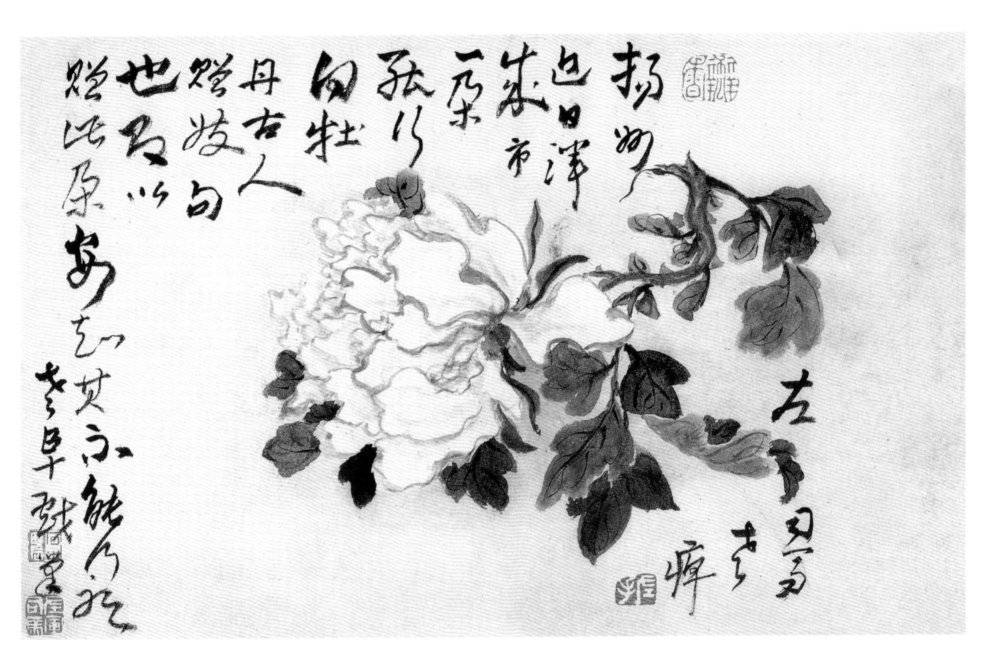

扬州一朵朱邑津市孤儿白牡丹右古人赠妓句也名以赠此原安玄女不能几赠妓句丹

杂画图册之二　纸本设色　28cm×44.4cm　重庆市博物馆藏

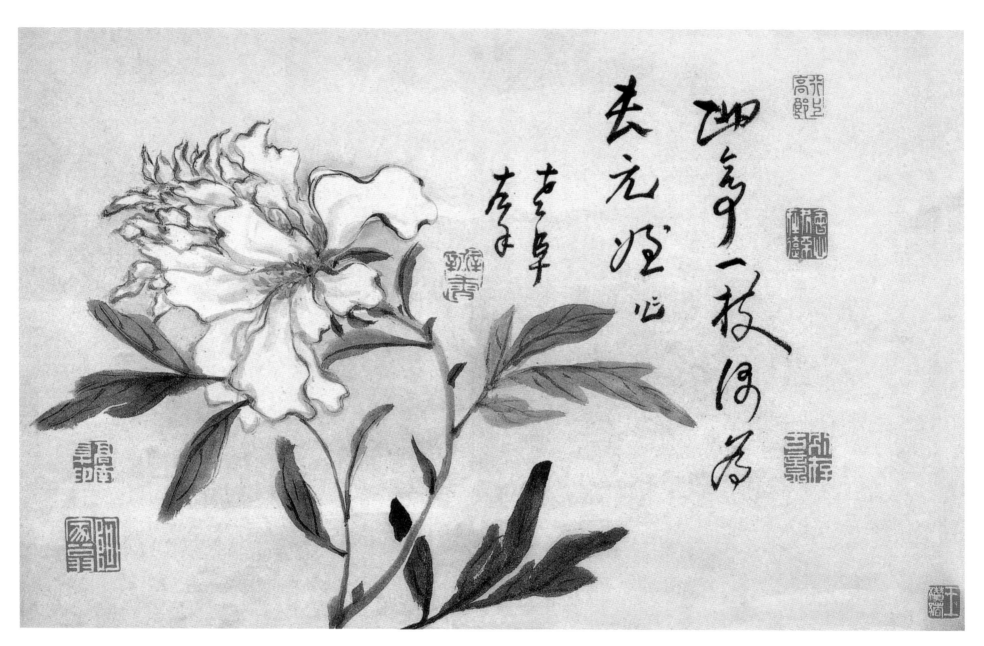

杂画图册之三　纸本设色　28cm×44.4cm　重庆市博物馆藏

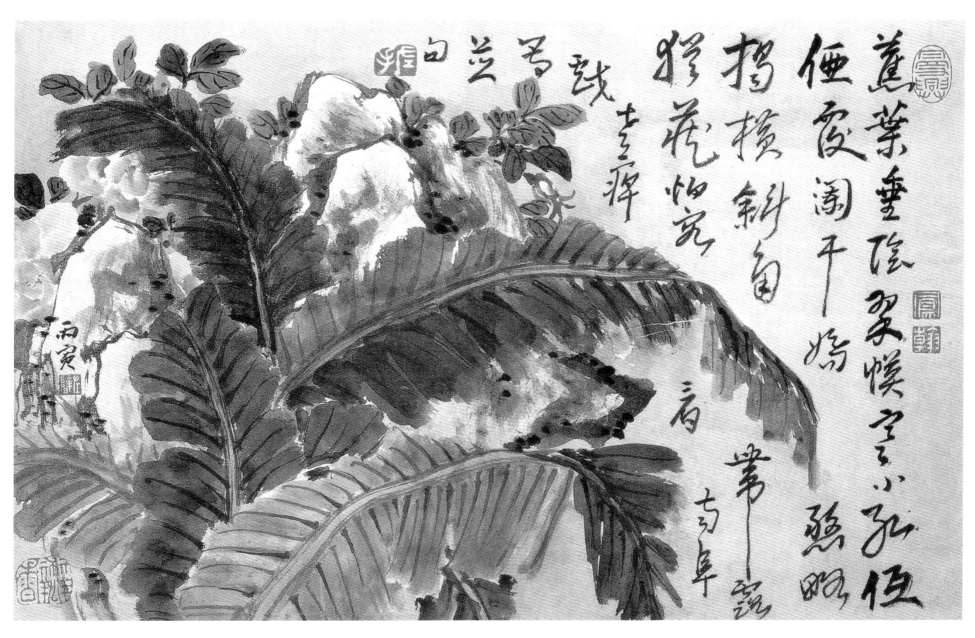

蕉葉垂陰翠幄空 小玉伍 便教闌干燈燃照眼 招損斜日 狎花悅鳥 聲 常寫 南阜
白芝号 戲 吉翔

杂画图册之四　纸本设色　28cm×44.4cm　重庆市博物馆藏

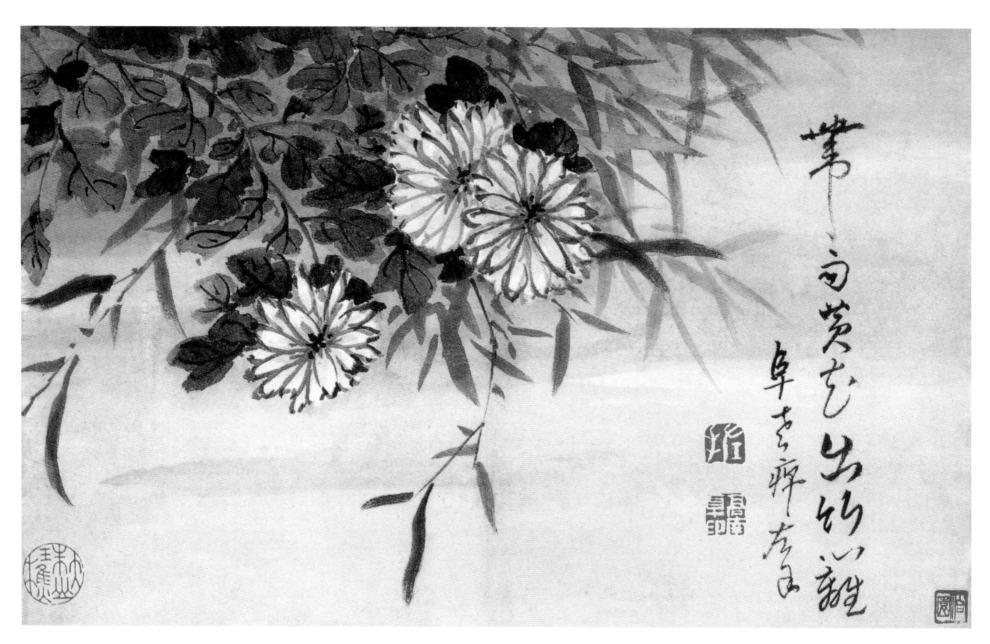

杂画图册之五　纸本设色　28cm×44.4cm　重庆市博物馆藏

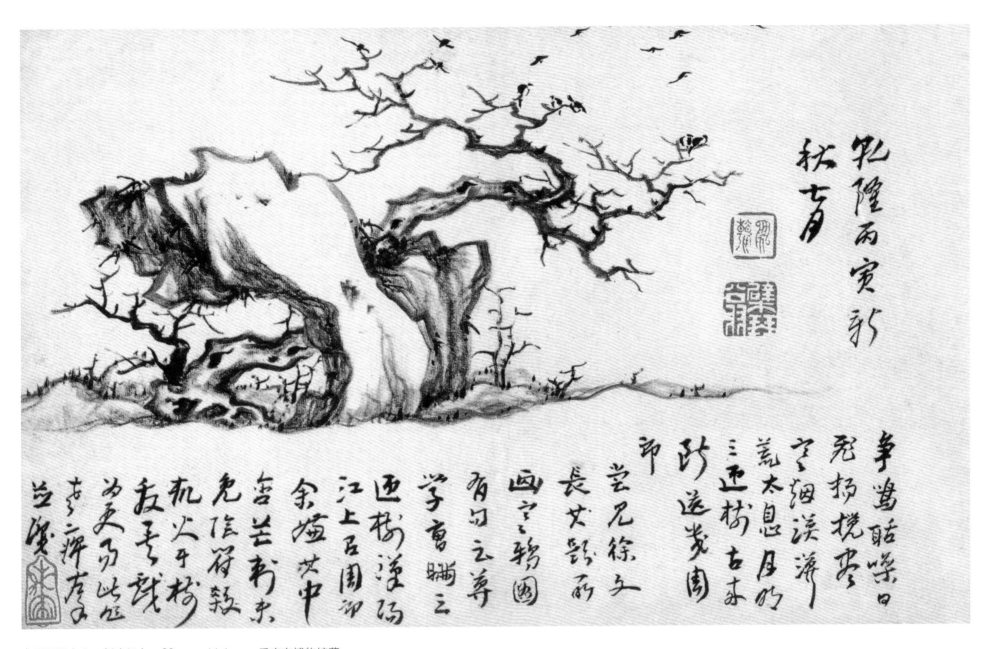

乾隆丙寅新
秋育

争鸣聒噪日
形捣搅枣
空细误潺
荒太息月的
三迎栖古未
防远发图
印
尝见徐子
长女歙新
画云翰图
有习之尊
学曹瞒三
迎栖漾玛
江上石围卿
余煙英中
宫芒荆束
免悵荷敷
机火千桥
我毛战
为夷为此征
去辟名
兰溪

杂画图册之六　纸本设色　28cm×44.4cm　重庆市博物馆藏

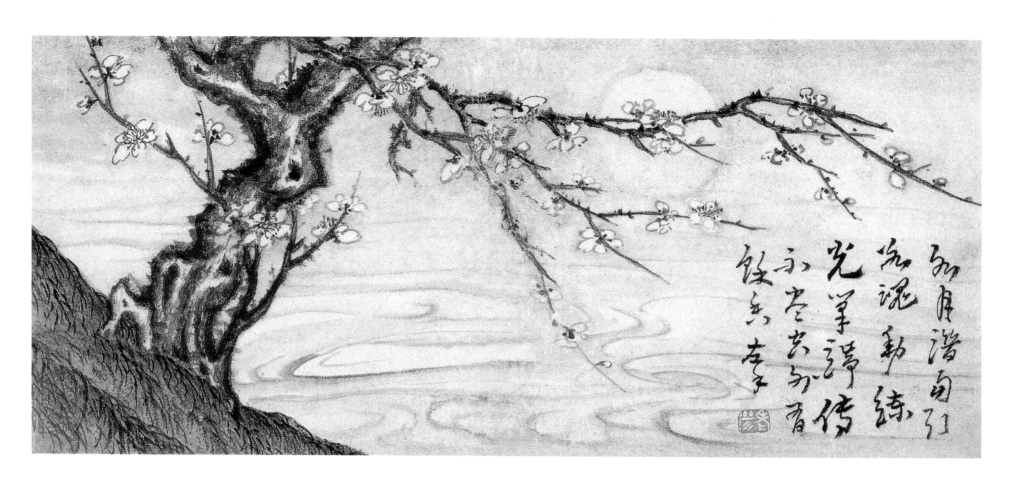

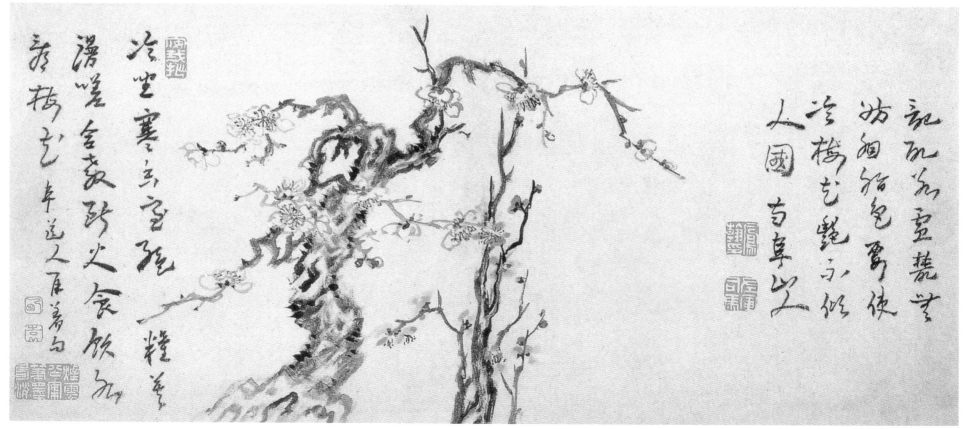

梅花图册之一、之二　纸本设色　52.3cm×78.4cm×2　上海博物馆藏

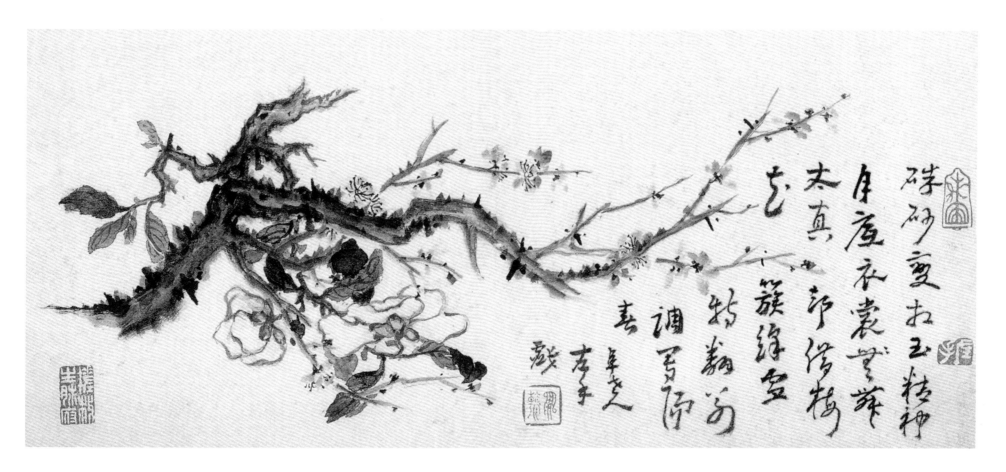

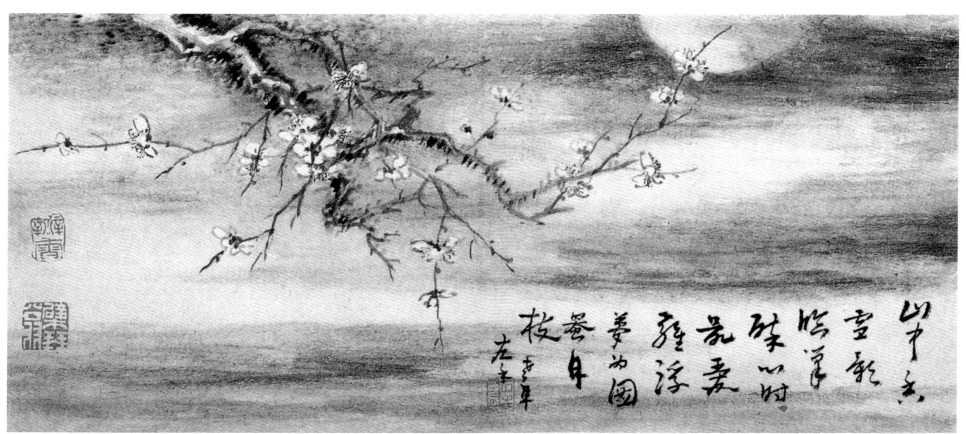

梅花图册之三、之四　纸本设色　52.3cm×78.4cm×2　上海博物馆藏

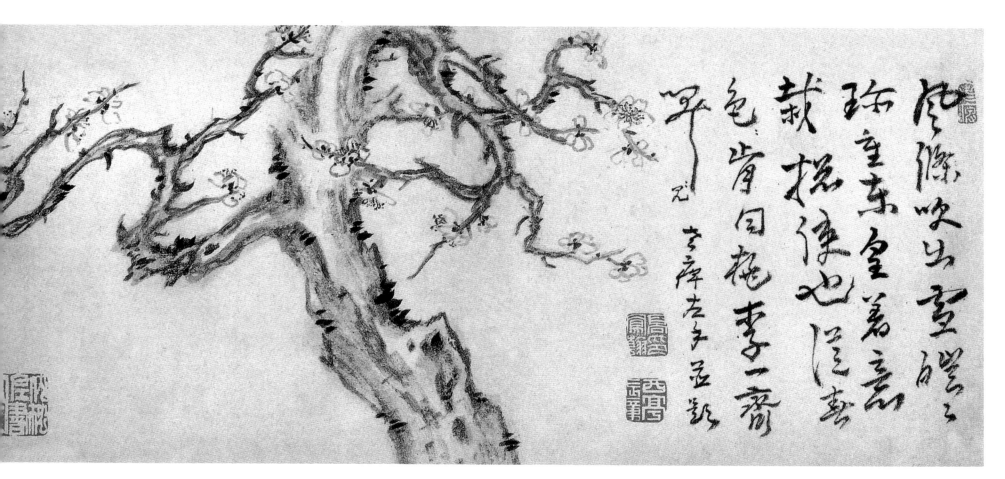

风条吹出玉豅々
琼童束皇若言
款摇便也谁春
色肯回抱李一齐
罕元
玄孛志壬孟夏

梅花图册之五　纸本设色　52.3cm×78.4cm　上海博物馆藏

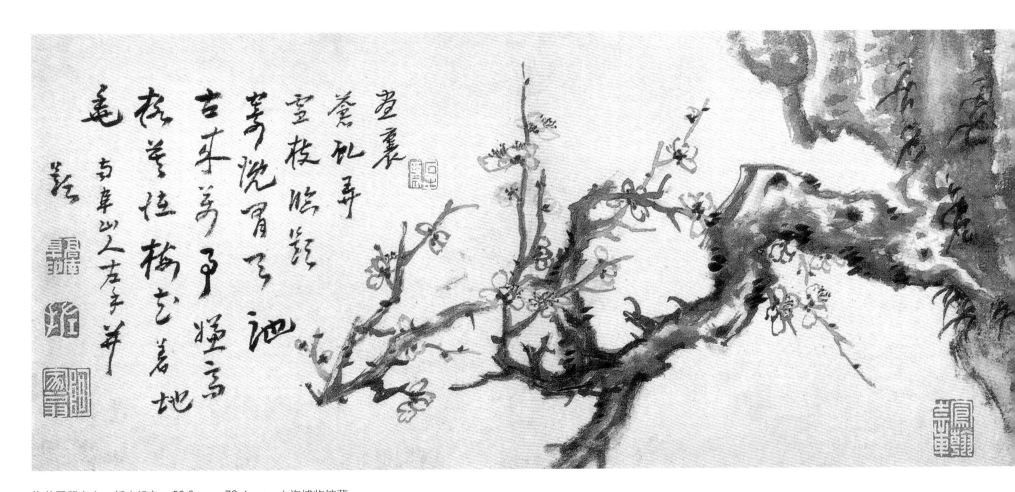

梅花图册之六　纸本设色　52.3cm×78.4cm　上海博物馆藏

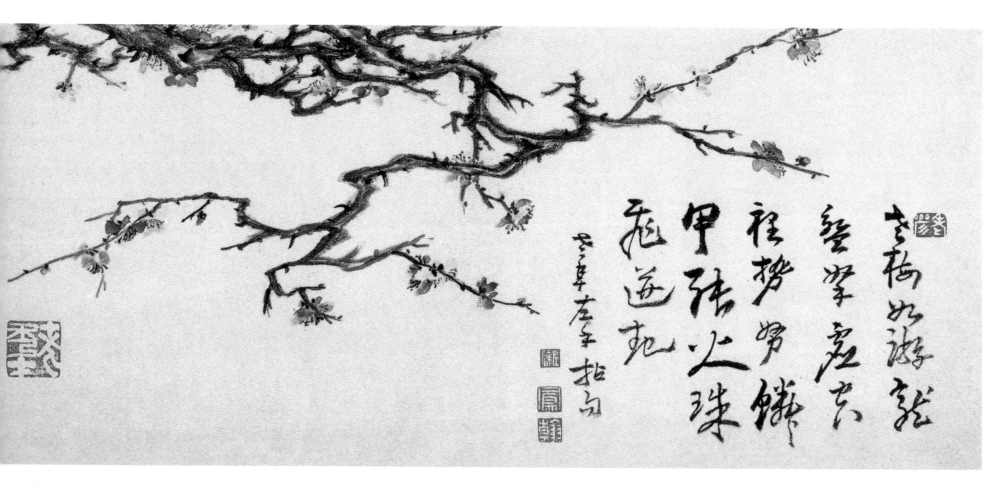

梅花图册之七　纸本设色　52.3cm×78.4cm　上海博物馆藏

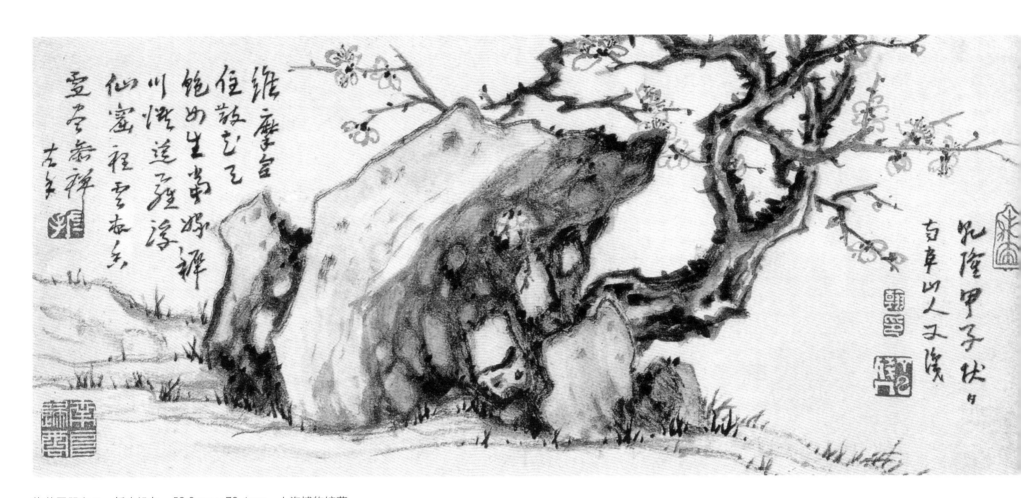

维摩室住散花玄乞
饱此生万缘坛
川悦遗罗浮
仙案程雪春在
雪香希祥
古年

乾隆甲子状夕
古卓山人子渍

梅花图册之八　纸本设色　52.3cm×78.4cm　上海博物馆藏

图书在版编目（CIP）数据

　历代名家册页. 高凤翰 / 《历代名家册页》丛书编
委会编. -- 杭州 : 浙江人民美术出版社, 2016.6（2017.3重印）
　ISBN 978-7-5340-4846-3

　Ⅰ. ①历… Ⅱ. ①历… Ⅲ. ①中国画－作品集－中国
－清代 Ⅳ. ①J222

　中国版本图书馆CIP数据核字(2016)第064254号

《历代名家册页》丛书编委会

张书彬　杜　昕　杨可涵　张　群
张　桐　张　幸　刘颖佳　徐凯凯
张嘉欣　袁　媛　杨海平

责任编辑：杨海平
装帧设计：龚旭萍
责任校对：黄　静
责任印制：陈柏荣

统　　筹：郑涛涛　王诗婕　应宇恒
　　　　　侯　佳　李杨盼

历代名家册页　高凤翰

出版发行　浙江人民美术出版社
　　　　　（杭州市体育场路347号　http://mss.zjcb.com）
经　　销　全国各地新华书店
制版印刷　浙江海虹彩色印务有限公司
版　　次　2016年6月第1版·第1次印刷
　　　　　2017年3月第1版·第2次印刷
开　　本　889mm×1194mm　1/12
印　　张　3.333
印　　数　2,001-4,000
书　　号　ISBN 978-7-5340-4846-3
定　　价　32.00元
如有印装质量问题，影响阅读，请与承印厂联系调换。